JN333969

誰も知らない世界のことわざ

The Illustrated Book of Sayings

Curious Expressions from Around the World

エラ・フランシス・サンダース

前田まゆみ 訳

創元社

はじめに

ようこそ、ことわざの世界へ！
言葉が好きな方、言語学者の方、ひとつの言語だけを話す方、たくさんの言語を話す方、
ご年配の方、若い方、大きな志をもっている方、さらに大きな夢をもっている方、
自分のことがまだよくわからない方、
どんな本かよくわからないまま手にとってくださった方、
すべてのみなさんへ！

　『誰も知らない世界のことわざ』は、とてもふしぎで、すばらしい表現の世界への入り口です。世界じゅうの並外れたことわざをすべて収めると、何千ページも必要になってしまいますから、この本は、あなたにとっても私にとっても、ほんの第一歩でしかありません。

　ですが、あなたがここで出会う51個のことわざや言い回しは、あなたを取り巻く世界へのまったく新しい視点を与えてくれることでしょう。それらが日々の暮らしにすばらしい命を吹きこんでくれることを、そして、今まで見えなかったものが見えるようにしてくれることを願っています。

　ほとんどのことわざは、私たちがこれまでにかかわってきた風景や動物や野菜など、自然のものを扱っています。そして、私たちが過去にそれらをどう理解してきたか、現在どう理解しているかを実にたくさん教えてくれるのです。たとえそのことわざがスカンジナビアのものであっても、アフリカのものであっても同じです。私たちは、言語の海の青い深みに釣り糸をたらし、正しい言葉をとらえようとします。そして、とらえた

言葉を頭の中に巻き上げ、状況や出来事の意味をつかみとろうとするのです。

　ブランドン・スタントンという写真家の作品『ニューヨークの人々（Humans of New York)』の中に、忘れられない言葉があります。「努めて、自分の言葉にもっと慎重になろう。口にしたときには何の意味もないように思える言葉でも、結果的に力をもってしまうことがある。播くつもりさえなかった言葉の種が、自分を離れて人々の中で育ちはじめることもあるのだ」。

　以来、彼のこの言葉は、私の頭の中に刻みこまれています。そして、この本を作る間じゅう、ずっと念頭にありました。私にはもはや、言語が文字や単語の単なる連なりとは思えません。むしろ、私たちがどう生きるべきかを知ろうとしてこの世界をさまよっているときに、私たちのまわりでゆっくり着実に成長する背の高い植物や、小さな種や、するすると伸びて花を咲かせている草の蔓のように思えるのです。

　この本の中のことわざの多くは、何世紀にもわたって育まれ、世代から世代へ、またコミュニティからコミュニティへと受けつがれてきた植物のようなものです。それらは、私たちが自分や自分のまわりにいる人たちのことを理解し、またその人たちと共に生きていくべき出来事や、一人で乗り越えていかなければならない出来事の理解を助けてくれました。

　私たちは、ことわざによって安らぎを感じ、笑い、そして平凡でありながらも奥深い生活の一コマ一コマを描写する方法を手にすることができたのです。ことわざは、鳥や、ハチミツ、湖について語ります。おどるクマや、割れた壺、スポンジケーキ、雲、ラディッシュについても語ります。

　それらの表現は、変わることはあっても、記憶の中で永遠に生き続けることでしょう。

　さあこれから、そうしたことわざを、あなたのものにしてください。

002 ……	はじめに	
004 ……	目次	
006 ……	フランス語	ザワークラウトの中で自転車をこぐ。
008 ……	日本語	サルも木から落ちる。
010 ……	韓国語	カラスが飛び立ち、梨が落ちる。
012 ……	セルビア語	彼の鼻は、雲をつきやぶっている。
014 ……	ハンガリー語	彼は、めんどりがアルファベットを知っている程度にはそれを知っている。
016 ……	ラトビア語	小さなアヒルを吹き出す。
018 ……	ポルトガル語	ロバにスポンジケーキ。
020 ……	スペイン語	あなたは、私のオレンジの片割れ。
022 ……	フィンランド語	猫のように、熱いおかゆのまわりを歩く。
024 ……	ドイツ語	ラディッシュを下から見る。
026 ……	英語	PとQに気をつけて。
028 ……	ヒンディー語	ジャングルの中でおどるクジャクのダンス、誰が見た?
030 ……	スウェーデン語	エビサンドにのって、すべっていく。
032 ……	インドネシア語	泳ぎながら水を飲む。
034 ……	オランダ語	テーブルクロスには小さすぎ、ナプキンには大きすぎる。
036 ……	北京語	うまうま、とらとら。
038 ……	カシミール語	皮がはげそうなボートで漂流する。
040 ……	アイルランド語	ブタの背中にのっている。
042 ……	オーストラリア英語	真昼の太陽にさらされた、バケツいっぱいのエビのように。
044 ……	ヘブライ語	目から遠ざかれば、心からも。
046 ……	マルタ語	目が私について行った。
048 ……	イタリア語	オオカミの口の中へ!
050 ……	アラビア語	ある日はハチミツ、ある日はタマネギ。
052 ……	ガー語	水を持ってきてくれる人は、そのいれものをこわす人でもある。
054 ……	フィンランド語	ウサギになって旅をする。
056 ……	日本語	猫をかぶる。
058 ……	フランス語	さて、羊に戻るとしようか。
060 ……	イタリア語	頭の中に、コオロギがいっぱい。

062 ……	スペイン語	ガレージにいるタコのような気分。
064 ……	イディッシュ語	私にむかって、ヤカンをたたかないで！
066 ……	チベット語	青の問いに、緑の答えを与える。
068 ……	モンゴル語	神の祝福がありますように。そしてあなたの口ひげがふさふさの柴(しば)のようにのびますように。
070 ……	ブルガリア語	一滴一滴が、いつしか湖をつくる。
072 ……	ルーマニア語	誰かを、その人のスイカからひっぱり出す。
074 ……	ブラジル・ポルトガル語	ピラニアがいっぱいの川で、ワニは背泳ぎする。
076 ……	ウクライナ語	私の別荘は、ずっと外れにある。
078 ……	チェコ語	はだしでヘビをパタパタとふむ。
080 ……	ヒンディー語	水が半分しか入っていない壺(つぼ)のほうが、水がよくはねる。
082 ……	ロシア語	ザリガニがどこで冬を過ごすか、教えてあげよう。
084 ……	ドイツ語	あそこでクマがおどっているよ！
086 ……	デンマーク語	ペリカンを半分に吹き飛ばしている。
088 ……	トルコ語	ブドウはお互いを見ながら熟(じゅく)す。
090 ……	アルメニア語	私の頭にアイロンをかけないで。
092 ……	ノルウェー語	あごひげが郵便受けにはさまってしまう。
094 ……	ポーランド語	私のサーカスではないし、私のサルでもない。
096 ……	ペルシア語	あなたのレバーをいただきます。
098 ……	スワヒリ語	海の水は、ただながめるためだけのもの。
100 ……	コロンビア・スペイン語	郵便配達員のくつ下のように飲みこまれる。
102 ……	イボ語	カボチャの茎の中にどんなふうに水が入っていくか、誰が知っているでしょう？
104 ……	フィリピン語	わあ！馬が妊娠(にんしん)している！
106 ……	アルーマニア語	一輪の花だけが、春をつくるのではない。
108 ……	著者略歴	
109 ……	謝辞	
110 ……	訳者あとがき・訳者略歴	

FRENCH

フランス語

いったい全体、ザワークラウト(酢漬けキャベツ)の中で自転車をこぐ人なんて、いるのでしょうか？　まったくふしぎな発想です。この言い回しには「途方に暮れた」とか、「考えが支離滅裂になった」という意味があります。もう一歩も先へ進めず、その見込みもない「お手上げ状態」を指すときに使います。ちょうど、車輪が空回りしているときのように。ただの変わったことわざというだけではなく、この言い回しにはちゃんとした起源があります。由来は初期のツール・ド・フランス(有名な自転車レース)です。出場者たちと一緒に走り、脱落した人や時間内に走り終えられない人を収容していく車「ブルームワゴン」には、しばしば、ザワークラウトの広告板が取り付けられていたのです。

pédaler dans la choucroute
ザワークラウトの中で
自転車を こぐ。

JAPANESE

日本語

サルでも木から落ちることがあるのでしょうか？　まさか、ですね。どうして、サルが木から落ちるなんてことが、あり得るのでしょうか。これは、日本語の中で最もよく知られていることわざのひとつです。誰でも時には失敗することがあり、ひじょうに賢(かしこ)く、経験豊富な人でさえ間違(おか)いを犯すことがある、ということを言っています。これは、油断を諫(いさ)めるにもぴったりです。たとえば、フィギュアスケートでは、何年間も来る日も来る日もトレーニングを積んできた選手でさえ、ある瞬間には顔から転んだりするものです。これは、ドイツ語のSchadenfreude(シャーデンフロイデ)(他人の不幸を喜ぶ気持ち)にも、つながってくるでしょう（あなたが人の不幸に喜びを感じるなら、の話ですが）。

サルも木から落ちる。

even fall monkeys from trees

KOREAN

韓国語

カラスが飛び去るから梨が落ちる？ それとも、梨が落ちるせいでカラスが飛び去る？ このことわざは、いかにも関係がありそうな２つのことがらの間に、必ずしも因果関係があるわけではないことを表わしています。けれども、２つのことが同時に起きるとき、私たちの頭の中では、気軽に「意味あり」と結びつけられてしまうのです。関係性の判断ミスは、経済や政治、それに哲学の上では大問題。哲学では、このことに apophenia という洒落た名前をつけています。一言で言えば、私たち人間には、意味のない情報から、意味のあるパターンを見出そうとする傾向があるのです。

까마귀 날자 배 떨어 진다

カラスが飛び立ち、
梨が落ちる。

SERBIAN

セルビア語

　もしあなたの鼻が雲をつきやぶっているとしたら、それはどんな様子でしょうか？　鼻を空中につき出して鼻高々で歩き回り、自分をあまりにも高く評価したあげく（お高くとまって）、なぜか雲の高さにまで達してしまった。つまり、あなたは「舞い上がっていて、うぬぼれている」ということです。ほかの言語のことわざとくらべても、それに勝（まさ）るとも劣（おと）らないほど奇妙でドキッとする表現ですね。セルビア語には、ほかにもすばらしいことわざがたくさんあります。セルビア語で「私は梨の木から落ちたのではない」というのは、英語の I wasn't born yesterday.（私はきのう生まれたわけではない＝私は馬鹿ではない）と同じ意味です。英語のWhen pigs fly.（ブタが飛べば）のセルビア語バージョンは「ブドウが柳（やなぎ）に実（み）れば」で、どちらも「あり得ない」ことを指す表現です。

NOSOM PARA OBLAKE

彼の鼻は、雲を つきやぶって いる。

JKL

HUNGARIAN

ハンガリー語

これは、ある人がその話題についてまったく知識がないということを、少しだけ控えめに言った表現です。実際には「何もわかっていないから良い情報源にはならないだろう」ということです。日本のことわざに「最高の真理を得るためにはイロハからはじめよ（＝千里の道も一歩から）」というものがあります。でも、めんどりが――まあ、最高の真理の持ち主とは思えませんが――イロハさえよくわかっていないことは明らかです。ところが、実はニワトリはとても賢く、あきれるほど好奇心の強い鳥です。彼らは飼い主の人間についてまわり、庭仕事をしたり洗濯物を干したりしているのをじっと観察しては、お目付役みたいにふるまいます。ですから、めんどりが字を読めなくてよかった。この失礼なことわざを知ったら、きっと気分を害して、くちばしをツンと高くつき出すことでしょう。

annyit ért
hozzá
mint tyúk az ábécéhez

彼は、めんどりが アルファベットを
知っている程度には それを知っている。

LATVIAN

ラトビア語

もしあなたが口から小さなアヒルを吹き出していたら、あなたは「くだらないことをペラペラと話している」もしくは「嘘をついている」ということになります。ですから、ラトビアの人に「小さなアヒルを吹き出しているね」と言われたら、あなたが真実を語っていないことをわかっているよ、と言われていることになるのです。今、バルト語派の中ではラトビア語とリトアニア語だけが残っていて、ほかは消滅してしまいました。けれども、言語学者たちはバルト語派に特別の興味をもっています。それは、インド・ヨーロッパ語族の祖先で、紀元前3500年ごろに話されていた古代言語の要素が、まだ残っていると考えられているからです。

PŪST
PĪLĪTES

小さなアヒルを吹き出す。

PORTUGUESE

ポルトガル語

このことわざには、たくさんの仲間があり、英語のTo cast pearls before swine.（豚に真珠〈しんじゅ〉）、Giving caviar to the general.（将校〈しょうこう〉にキャビア）などと同じ意味です。つまり、「そのものの価値や本来の扱い方をわかっていない人、それを得るに値〈あたい〉しない人に何かを与えることの無意味さ」を表わしています。ロバには、スポンジケーキのふわふわの食感や、はさんであるジャムの香りがわからないのに、それをあげる価値があるでしょうか？　ポルトガルのロバが、それを楽しむことはないのです。またポルトガルでは、「ロバは年をとったら新しい言葉をおぼえられない」とも言われています。英語のTeach an old dog new tricks.（年をとった犬に新しい芸を教える）と同じ意味です。ロバには、ケーキも言葉も、いらないでしょうね。

Alimentar um burro a pão de ló

ロバに スポンジケーキ。

SPANISH

スペイン語

　誰かを自分の「オレンジの片割れ」とよぶのは、その人が自分の魂の パートナーで、生涯愛する人であることを意味します。親しみをこめ たくだけた言い方で、愛情表現として広く使われています。それにし ても、どうしてオレンジが愛情表現に使われるようになったのでしょ う？　通説は、こうです。ひとつとして同じオレンジはありません。 だから、半分にしたオレンジにぴったり合わさるのは、その片割れだ けなのです。もうひとつの説は、古代ギリシャ文学までさかのぼります。 アリストファネスは「人間は『男―男』『男―女』『女―女』が1組1 人になっていて、あるときゼウス神が人間への怒りからそれらを真っ 二つに裂いてしまい、人間は不完全なものになった」と考えました。 それ以来、人間は、失った「片割れ」を探し求め続けることになりま した。そして時には、その努力が"実り"(fruitful)につながることもあ るのです。

tu eres mi media naranja

あなたは、私のオレンジの片割れ。

FINNISH

フィンランド語

猫が、ゆったりとおかゆのまわりを歩いています。本当は、麦とミルクの入った熱いおかゆに足をつっこんでみたくてしかたないのですが、熱すぎてできないのです。そのかわりに、猫はおかゆのまわりをゆっくりゆっくり、全然時間がすぎないなあ、と思いながら回っています。これを人間にあてはめると、「何かにとても興味をもっているか、もしくは何か言いたいことや、したいことがあるのに、実際には近づいたり言ったりしない」人を意味しています。たぶん、彼らはおじけづいていて、ちょっぴり苛立ちを感じながらも行動すべきときを待っているのです。この表現は、英語のTo beat around the bush.(やぶのまわりをたたいて獲物を狩りたてる)つまり「重要な点に切りこまず、遠回しに探る」という意味のことわざを思い起こさせます。

KIERTÄÄ KUIN KISSA KUUMAA PUUROA

猫のように 熱い
おかゆの まわりを歩く

GERMAN

ドイツ語

死に関係することわざは数多く、それらはみな、死をどのように経験し理解するかを雄弁に物語っています。ドイツ人のように論理的に考えると、あなたがラディッシュを下から見ているとしたら、「あなたはすでに死んで埋められている」という意味です。ある研究によると、このことわざはもともとは「ラディッシュ」ではなく、もっと意味の広い「根」だったようです。そして、特にこの表現は民話でなく文学から派生したものとされています。「死ぬ」という同義語は多くあり、Kicking the bucket.(バケツを蹴る)、Pushing up the daisies.(ヒナギクを押し上げる)、Meeting your maker.(創造主と会う)などが知られています。1970年代に人気のあったイギリスのコメディグループ「モンティ・パイソン」のコントに、「死」を表わす同義語がたくさん出てくるものがあります。「死んだオウム」または「Dead Parrot」で検索してみてください。辛らつなブリティッシュ・ジョークがいっぱいです。ご用心!(訳注:ペットショップで買ったオウムが死んで、クレームを言いに来たお客さんが、オウムが死んでいるのを認めようとしない店主に対し、上のような同義語をたくさん怒鳴ります。)

DIE RADIESCHEN VON UNTEN ANSEHEN

ラディッシュを下から見る。

Qp
ENGLISH

英　語

ぐずっている幼い子に注意するとき、「PとQに気をつけて！」という言い方が英語にはあります。それはなぜでしょう？　これはもともとは、「それでいいかどうか言動によく注意して、お行儀よくふるまいなさい」という優しい注意のしかたです。起源は15世紀、印刷の技術が発明された時代にさかのぼります。過去1000年の間に起きた最も重要な出来事のひとつに、印刷技術の発明があります。それは書物やニュースの世界、私たちが考えを伝え広める方法を根本的に変えました。初期の活版印刷技術では、左右反転になっている文字を組み合わせて版を作っていたため、小文字のpとqは、特にシンプルな書体では、とてもよく間違えられたのです。つまり、もともとこの表現は版を組む人々に対して、この2つの文字に特に注意を払うよう促すために生まれたものでした。これを間違うと、つづり間違い、もしくはまったく意味のない文章になってしまったからです。

Mind your P's and Q's

PとQに気をつけて。

HINDI

ヒンディー語

とても有名な、哲学の命題があります。もし森の中で木が倒れ、誰もその音を聞かなかったとしたら、木は音を立てたと言えるのでしょうか？　私たちは何世紀もの間、こんな問いかけをする哲学者たちに悩まされてきました。そして、人間が真実を見据え理解するとはどういうことかを考えさせられてきたのです。このヒンディー語の表現もほぼ同じ意味です。でも、こちらのほうが現代人にはピンとくるかもしれませんね。「目撃者がいなくても価値があると言えるの？」「おどるクジャクが評価されるためには、公衆の面前でおどらなければならないの？」と問いかけているからです。けれども、おどるクジャクはそんなことは気にしないでしょう。きっと観客なんていらないはず。ひとりでおどるだけで満足にちがいありません。

जंगल में मोर नाचा किस ने देखा?

ジャングルの中でおどるクジャクのダンス、誰が見た？

SWEDISH

スウェーデン語

エビサンドにのってなめらかにすべっていく人は、たぶん安楽に過ごしてきて、今の境遇（きょうぐう）を得るために懸命（けんめい）に働く必要のなかった人です。英語にも Being born with a silver spoon in your mouth.（銀のさじをくわえて生まれてきた）という、よく似た意味のことわざがあります（「銀のさじ」は代々受けつがれてきた「富」を表わします）。この言い回しには、その富がその人にあまりふさわしいものではないという皮肉な意味合いも含まれています。特権階級（とっけん）のスウェーデン人が、どれほどエビサンドにのっている（＝働かずに安楽に暮らしている）のかはわかりませんが、彼らならそうしかねません。なぜなら、エビサンドは長い間、彼らの文化と切っても切れない関係にあるからです。有名なスウェーデン人のシェフ、レイフ・マンネルストレム氏はかつて、エビのオープンサンドを「神に捧（ささ）げる食べもの」と表現しました。

glida in på en räkmacka

エビサンドにのって すべっていく。

INDONESIAN

インドネシア語

これは、「一度にたくさんのことを同時にできる」という意味です。泳いでいれば、水を飲むこともできるでしょう。英語ではKilling two birds with one stone.（ひとつの石を投げて2羽の鳥を得る）という表現や、ドイツ語ではzwei Fliegen mit einem Schlag treffen.（ひと打ちで2匹のハエをとる）という言い方があります。とはいえ、泳ぐための水は飲むのに適していないので、口は閉じていたほうがよいと思います。インドネシアは世界で4番目に人口の多い国で、4000万以上もの人が汚染されていない清潔な水を使うことができないままでいます。インドネシア語は、インドネシアの公用語であり、世界で最も多くの人に話されている言語のひとつです。にもかかわらず、たくさんの民族グループが混在するインドネシアでは、地域言語がいまだに大きな意味をもっています。

SAMIL BERENANG, MINUM AIR

泳ぎながら

水を飲む。

DUTCH

オランダ語

このオランダ語の表現は、中途半端でどうしようもない様子をうまく言い表わしています。子供やティーンエージャーが必ず通る反抗期や思春期を指して使ったり、量がまったく足りない食事や、サッカーでの冴えないパス、または新しいアパートを探しあぐねているときなどにも使えます。書きもので言えば、本としては短く、記事としては長すぎることを表わします。第一次世界大戦時のオランダの情勢に関する本にも、この表現が出てきます。なんでも、オランダの自由主義政治家ウィレム・ヘンドリク・デ・ボーフォート氏が、ベルギーとオランダの同盟について聞かれたときにこのフレーズを使ったとか。結局このことわざは、スポーツでも政治でも、日常のあらゆる場面で何かが中途半端なときに使うことができるのです。

TE KLEIN VOOR EEN TAFELLAKEN EN TE GROOT VOOR EEN SERVET

テーブルクロスには小さすぎ、ナプキンには大きすぎる。

MANDARIN

北京語

何の脈絡もなく「馬馬、虎虎」と言うだけでは、あまり意味がありません。このフレーズは「まあまあ」という程度を表わしたいときに使われます。すばらしいわけではなく、でもとてもひどいわけでもなく、ごく中間レベルという意味です。「まあまあ」という意味の言葉は、さまざまな言語の中にあります。フランス語のComme ci comme çaや、アイスランド語のSvona svona、それにポーランド語のTak sobieなどです。北京語の「まあまあ」の語源は、半分が馬で、半分が虎の絵を描いた画家の話に由来します。それが馬でも虎でもないために、誰もその絵を買わなかったし、好む人もいませんでした。ところで、中国語と英語は混じりすぎていて、英語の単語が中国語に入りこんだり、その逆もしかりで、中国語は純粋性を失うのではないかと心配されています。けれども言語は浸透性のある膜のようなもので、言葉は行ったり来たり、地球のあちこちを移動していくのです。

馬馬虎虎

うま うま。

とら とら。

KASHMIRI

カシミール語

この表現は、失敗だらけの政府や協会に異を唱えるために、政治の世界でよく使われます。英語のGoing to the dogs.（犬になる＝落ちぶれていく）もよく似た意味をもっていますが、カシミール語のほうがもう少し広い意味で使われています。右頁ではカシミール語がラテン文字で書かれていますが、正式にはシャーラダ文字、デーヴァナーガリー文字、またはペルソ・アラビア文字で書かれます。カシミール語はインドの公用語のひとつで、550万人が使っています。おもに、北インドのジャンムー・カシミール地方のカシミール谷で使われますが、パキスタンにもカシミール語を話す人たちが大勢います。カシミール語は文学でよく知られています。なぜなら、インド、パキスタン北部で用いられているダルド語群の中では、文学の伝統が定着した唯一の言語だからです。その歴史は750年以上前までさかのぼります。実に、近代英語による文学の歴史とほぼ同じです。

VIRVIN NAAOW TO CHIRVIN DÉL

皮が はげそうなボートで
漂流する。

IRISH

アイルランド語

　ブタの背中にのっていたらきっといい気分でしょうね。すべてが順調(じゅんちょう)で、豊かに暮らしている、そんな感じです。つまり、このことわざは「幸せで、人生に成功している」という意味で使われます。アイルランドでは17世紀ごろから使われはじめたようで、英語で書かれたものは19世紀ごろから見つかっています。このことわざと英語のpiggy-back(ブタの背中＝おんぶする)やhigh on the hog(ブタの背に高くのる＝分(ぶ)を超えたぜいたくをする)との間には、あまり関係はないようです。こんなふうに、互いにはっきりした関係がないのに、ブタに関する表現がたくさんあるのは、それほどおどろくことではありません。それくらい何世紀もの間、私たちは農業をしながら、ブタと共に暮らしてきたからです。

Tá mé ar muin na muice

ブタの背中にのっている。

AUSTRALIAN ENGLISH

オーストラリア英語

オーストラリア人は、口語のスラング作りに熱心で、それだけで一冊の本になるほどです。このフレーズは、ある人がその場を急いで去ろうとしているときに使われます。それは「off」（離れるという意味のほか、腐るという意味もある）という単語に現れていて、何かが完全に腐ってしまい悪臭を放っているという意味と、去るという意味が共存しています。話し合いが決裂したり、冗談ではすまなくなったときに使える言い方です。この文を使うときは、こんなふうにオーストラリア人っぽく言ってみてください。Mate, it's too warm out here. I'm off like a bucket of prawns in the hot sun.（ねえ、ここは暑すぎるよ。腐っちゃうから失礼するね）。

OFF LIKE A BUCKET OF PRAWNS IN THE MIDDAY SUN

真昼の太陽にさらされたバケツいっぱいのエビのように。

HEBREW

ヘブライ語

この表現は、英語のOut of sight, out of mind.（視界を外れると心を外れる＝去るものは日々にうとし）のヘブライ語バージョンといってよいでしょう。ただし「マインド（考える心）」のかわりに「ハート（感じる心）」という語を使っています。すぐに会えない人、毎日顔を合わすわけではない人、遠くにいる人、そんな人があなたのハートに住み続けるのはむずかしいことです。これは、古いことわざのAbsence makes the heart grow fonder.（会えない時間が愛を育てる）と矛盾しますね。視界を外れると、どうして忘れてしまうのでしょうか？　たぶん、こういうことなのです。「目は胃に勝る（＝おいしそうな食べ物を見ると、つい食べきれないほど取ってしまう）」とよく言われますが、そうだとしたら、私たちの目はハートに勝るのかもしれません。私は、そうは思っていないのですが。

日から遠ざかれば、心からも。

אם רחוק מן העין, רחוק מהלב

MALTESE

マルタ語

もし、あなたの目があなたについて行ったとしたら「あなたは眠ってしまった」ということです。マルタ語は、マルタ島に住む50万人ほどの人々、そしてオーストラリア、イタリア、アメリカなどに移住した数千人の人々にも話されている言語です。マルタ語の語彙の半分は、イタリア語やシチリア語などにルーツをもち、また英語も20％ほど含まれています。つまりいろいろな言語が混ざり合っているのです。眠りにつくときは、マルタ島であれ、フィンランドやトンブクトゥであれ、とにかく目を道連れにすることが大切です。もし、それができなければ、よく眠れなくてリフレッシュできないでしょう。

ghajni marret bija

目が

私に

ついて行った。

ITALIAN

イタリア語

この表現は、英語のBreak a leg.（足を折れ）つまり、Good luck!（がんばれ！）という表現のイタリア語版です。相手の背中を、心をこめて軽くたたき、舞台のまばゆい光の中に送り出すときなどに使われます。もし誰かが、こんなふうにイタリア式であなたの幸運を祈ってくれたら、英語のMay the wolf die! にあたるイタリア語のCrepi lupo!（くたばれ、オオカミ！）または単にCrepi!（くたばれ！）で返すのが正式です。これは、あなたを待ち受けている荒々しい仕事を受けて立つ用意があるという意味です。もし、手ごわくて一見不可能な課題にまだ備えている最中ならば、本物のオオカミの口に入るよりはマシだろう、と考えてみましょう。そうすれば、いくらか気が楽になるかもしれません。

IN BOCCA AL LUPO!

オオカミの

口の

中へ！

ARABIC

アラビア語

You win some, you lose some.（勝つときもあれば、負けるときもある）ということわざを知っていますか？　このことわざのアラビア語版は、ハチミツとタマネギでたとえたもの。ずっとおいしそうでしょう？　でも実は、とても合理的な処世術です。あるときにはとてもうまくいき、またあるときには悪いほうへいく。おそらく幸せは、その2つの間にあるのです。つまるところ、人生は予想のつかないもの。いつも奇妙で、タイミングの悪いことの連続です。でも、同時に、人生は切ないほどに美しく、この世界はありとあらゆる方法であなたを助けてくれようとします。だから、ある日がもしタマネギのように辛い一日であったとしても、私はだいじょうぶです。

يوم عسل، يوم بصل

ある日はハチミツ、

ある日はタマネギ。

GA

ガー語

「ガー」は、ガーナの一部族とその言語の名前です（ガーナの政府公認言語のうちのひとつです）。ガーナにはむかしから、井戸や川まで長い距離を歩いていく習（なら）わしがあります。ですから、水を汲（く）みに行く人こそが、水を入れる土器を最もこわしがちだということです。ここには、「助言することがないときや、手伝うつもりがないときは、何かを成し遂（と）げようと努力して、その最中にうっかりミスをしてしまった人を批判すべきでない」という意味がこめられています。努力するのをやめて家に閉じこもっていれば、間違いやミスを減らすことはできるでしょう。でもそうしたら、思いがけないことに出会うことも楽しみも奪（うば）われてしまいますね。そう思いませんか？

faa yalo dzwee gbe

水を 持ってきてくれる
人は、
そのいれものを
こわす人
でもある。

FINNISH

フィンランド語

これは、「切符代を払わずに旅をする」という意味です。密航者として船やバス、列車にしのびこんでも、ウサギには誰も注意を払わないでしょう。けれどこれは、ヒクヒク動く鼻とわた毛のような尾をもったこの動物にとっても、スリルがあって危険なことですから、あまりおすすめできません。この表現は、ウサギが後ろ足で立ったとしても背が高くなく、改札口を通り抜けてしまい、行きたい街から街へ、時には海を渡ることもできることからきています。1946年にはすでに、飛行機の車輪格納庫の中にかくれて、遠くまで旅をしたという人が何人かいたそうです（成功率は24％以下でしたが）。けれども、こんなむかしながらの旅のテクニックを使うのは人間だけではありません。動物も、時にはすごい冒険をすることがあります。2013年、飛行機の機体前部の貨物室にまぎれこんだ猫が、ギリシャのアテネからスイスのチューリッヒまで生きて運ばれたことがあるのです。

Matkustaa jäniksenä

ウサギになって旅をする。

JAPANESE

日 本 語

頭に猫をかぶるとは、よからぬことをたくらんでいるとき、天使みたいに思わせようと、愛らしいふりをして無垢をよそおう、ということです。頭の上に猫を乗せ、本当の性格だけでなく爪も一緒にかくしているのです。英語にもA wolf in sheep's clothing.（羊の皮をかぶったオオカミ）という同じ意味をもつ似た言い回しがあります。それはちょうど、カーテンに爪をかけて破ったあと、素知らぬ顔をしている猫を思い出させます。日本人は、猫となるとちょっと夢中になってしまうようです。猫に関係したことわざや慣用句、俗語がたくさんあるのです。「猫が茶を吹く」「猫がくるみを回すよう」「猫に傘」「猫も杓子も」……愛らしいリストは、まだまだ続きます。

猫 を かぶる。

to wear a cat on your head

FRENCH

フランス語

何もかもがシックな、チーズとワインの国でうまれたこの言い回しは、おしゃべりの最中、自分の話題がひどく脱線し、それに気づいて本題に戻ろうとするときに使われます。会話の荒野(こうや)に踏みこんでしまい、戻り道を探している──そんなとき、「話がそれちゃったね。羊のところへかえろう」と言うのです。おそらく、(自分の脱線を棚(たな)に上げて)自分は教養のある苦労人だ、というそぶりを見せて。この言い回しの起源は15世紀のフランス喜劇 The Farce of Master Pierre Pathelin（パトラン氏の冗談）にあると言われています。これは、チープな布や盗まれた羊、精神錯乱(さくらん)の演技などを盛りこんだ、かなりハチャメチャな喜劇でした。（訳注：商人のギヨームは、パトラン氏にだまされ布を安く売ってしまったあと、チボー氏にもだまされ飼っていた羊を全部盗まれます。裁判で混乱したギヨームに、裁判官は苛立ち「羊に戻れ！」と命令します。）

JE RETOURNE A MES MOUTONS

羊に戻るとしようか。

ITALIAN

イタリア語

頭の中にコオロギがいっぱい。それは「ナンセンス」とよぶのにふさわしいもので頭がいっぱいだということです。思いつきや、おとぎ話や、ふしぎな考えや願望や空想があちこちとび回っている状態です。頭の中はそんなコオロギの影響を受けやすく、突拍子もなくすばらしいことをしてしまったりします。結局、ナンセンスに見えることを夢見る人たちは、求められている変化を実行する人たちなのです。彼らはありえないほど大きな野望をもち、現実的でないプランをもっています。それは、コオロギがふしぎなくらい高く飛べるのと同じです。ただ、絶え間なくコロコロ鳴くコオロギでいっぱいの頭の中は、筋道を立ててものを考えるのがむずかしいかもしれない、ということは覚えておいたほうがいいかもしれません。

avere grilli per la testa

頭の中に、コオロギがいっぱい。

SPANISH

スペイン語

このたとえを理解するのに説明はいらないかもしれません。「場違いで、とても困った状況にいて、打ちのめされている」ことを意味します。英語のTo feel like a fish out of water.（水の外にいる魚みたいな気分）という言い回しも同じ意味で、おもしろいことに、どちらにも陸に上がった海の生物が含まれています。この比喩(ひゆ)は、（タコには8本も足があるのに）手も足も出ない状況を示しています。しかし、最近の調査では、タコは知能が高くて感情をもち、1匹ごとに個性のある生き物だということがわかっています。無脊椎(むせきつい)動物の中では一番大きな脳をもっていて、脳だけでなく腕にも神経細胞があり、その数は合わせて1億3000万個になります。腕にある吸盤(きゅうばん)は、触れるだけではなく味を感じることもできます。さらにおどろくべきは、タコが皮膚(ひふ)を通してものを見ているらしいこと。だから、タコにとっては、ガレージにいることなんてそんなに問題ではないのかもしれませんね。

ENCONTRARSE COMO UN PULPO EN UN GARAJE

ガレージにいる
タコのような気分。

YIDDISH

イディッシュ語

言語は、それを話す人たちが離散(りさん)していくにつれて、さまざまに進化していきます。イディッシュ語は、もともとアシュケナージ系ユダヤ人（イスラエルの民(たみ)が離散したあと、おもに東ヨーロッパなどに定住したユダヤ人とその子孫）の言葉です。11～14世紀ごろの中高ドイツ語がもとになり、そこにロシア語とヘブライ語が少しずつ影響を与えました。世界の言語の中でも最も興味深く詩的なもののひとつです。この表現は「やかましく言うのをやめてくれ」という意味で広く使われるものです。そのイメージは、実際にヤカンをたたく音だけでなく、お湯をわかすときにヤカンが上下に揺(ゆ)れて、やかましい音を立てることからきています。このイディッシュ語の表現は、ロシア語の「誰かに対してヤカンをたたく」にルーツがあると考えられています。というのも、ロシア語の話し言葉で「ヤカン」は「頭」を意味しているのです。

קלאפ נישט קיין טשײניק מיר

私にむかって、ヤカンを
たたかないで！

TIBETAN

チベット語

もし青の問いに緑の答えを与えているとしたら、あなたは尋ねられていることにまったく関係ないことを答えていることになります。最もわかりやすい例は政治の世界にあります。立候補者や政治家が、スキャンダルや失敗した政策について尋ねられたとき、みんなが困ってしまうような、はぐらかすような答えでごまかすのです。彼らはそれにとても慣れていて、まるで訓練して熟達した芸のようです。けれども、全然関係のない答えは、もともとの質問が何だったか単純に忘れてしまったときに、してしまうこともあります。また、質問の答えがわからないとしてもプライドがそれを許さないとき、不器用な説明でごまかしてしまうこともあります。

ཁ་འདི་སྟོན་པོར་ཞུས་ལེན་ལྡང་གུ

青の問いに、緑の答えをもどう。

MONGOLIAN

モンゴル語

これは誰かがくしゃみをしたときの、ていねいで紳士的な祈りの言葉です（外国では、誰かがくしゃみをするとまわりの人が「祝福を！」と言ってあげる国があります）。英語ではBless you!（ブレス ユー）と言い、ドイツ語ではGesundheit!（ゲスントハイト）が決まり文句（もんく）ですが、モンゴルではそれでは短すぎるのです。そのかわり、くしゃみをした人の口ひげがよくのびるように、と心からの願いをつけ加えます。いくつかの資料によれば、この言い方は現在あまり使われていない（特に、女性がくしゃみをしたとき）ようです。しかし今でも、口ひげへの祈りがくしゃみへの望ましい返し方だと思っている人たちもいます。「ふさふさの柴（しば）」というのは、折れたり刈り取られたりした小枝、または濃い下生えの茂みのことです。この2つを兼ね備えている口ひげが、モンゴル人にとって最高の口ひげなのです。

бурхан бутын сахал

оршоо чинээ урга

神の祝福がありますように。そしてあなたの口ひげがふさふさの柴のようにのびますように。

BULGARIAN

ブルガリア語

「少しずつが、やがては偉大になる」。このブルガリアのことわざは、本質的にこんな意味です。人は、少しずつ少しずつ積み重ねることによって、ほぼどんなことでも成し遂げることができます。だからあなたの壮大なアイデアも、ちょっとしたインスピレーションからはじめていいのです。一滴の水が、最後には飛びこむことができるほどの湖になるのですから。すてきだと思いませんか？　おどろくべきことに、私たちの住む地球の表面の70％を湖や川、海などが覆っているのに、それらの水が実際どこから来たのか、科学者たちにもわかっていません。とにかく、太陽にさらされた赤茶けた土の上に降る一粒の雨の香りは、とてもすばらしいものです。英語にもpetrichor（ペトリコール）という言葉があり、乾いた土の上に雨が降ったときに、地面から立ちのぼる甘い香りを表わしています。

капка по капка —
вир става

一滴 一滴が　いつしか
　　　湖をつくる。

ROMANIAN

ルーマニア語

多くのことわざは、直訳するとなんだかおかしなものです。でもルーマニア語のものは、並外れたレベルです。説明がなければ意味がまったくわからないものばかり。でも、それがまたおもしろさでもあります。「誰かを、その人のスイカからひっぱり出す」とは、その人を「怒らせて、狂ったようにさせる」ということです。おどろいたとき、ルーマニア人は「顔が落っこちます」。また、彼らは怒り出さないかわりに「彼らの辛子(からし)が飛び降ります」。時間を無駄(むだ)にしないようにと言うかわりに「ミントをこするのをやめるように」と言い、嘘をついていると言うかわりに「ドーナツを売っている」。テレビが映らないだって?「テレビにノミがいる!」。ほっと一息をつく?「魂をひっぱっている」。こんなふうに、すてきにいくらでも続いていくのです。

îl scoti din pepeni

誰かを その人の スイカから ひっぱり出す。

BRAZILIAN PORTUGUESE

ブラジル・ポルトガル語

今では、アマゾンの熱帯雨林に睨みをきかせ、豊富な魚や動物をむしゃむしゃ食べているのは主にクロカイマンです（たまたまいる2〜3種のクロコダイルのほかは、アマゾンにはアリゲーター種のワニもクロコダイル種のワニもいません）。けれども、カイマンが小さいときには、ピラニアの餌食になることがよくあります。このことわざは、有用なメッセージを伝えています。それは、「危険な場所に行くときには、いつも以上に予防策を講じなさい」ということです。けれども、これは実際の動物の世界には当てはまらないようです。ワニが水中や陸上で腹を上に向けるのは、ほかのワニや獲物と戦っているときだけで、決してはじめから腹に日を当てておこうなどとはしないものです。

em rio tem piranha,
jacaré nada de costas

ピラニアが　いっぱいの川で、
　　　　　　ワニは　背泳ぎする。

UKRAINIAN

ウクライナ語

このことわざは、「今、会話の話題になっていることを自分はよく知らないし、自分に関係もない」ということを表わしています。必ずしも別荘(べっそう)である必要はなく、とにかく、住めるような場所なら何でもあてはめて使ってかまいません。「私の別荘は村の反対側の外れにあるので、あなたの話していることを知らないのです」というのは、とてもシンプルな言い方です。ほとんどのウクライナ人にとっては、(外国人がそこにいない限り)根ほり葉ほりきくことはあまりよしとされていません。そして、必要のないところに首をつっこまないよう、お互いのプライバシーを尊重(そんちょう)する傾向があります。

МОЯ ХАТА скраю

私の別荘は、ずっと外れにある。

CZECH

チェコ語

なんといっても、これはほめられた思いつきではありません。何か特別なヘビのふみ方を知っていない限り、家でこんなことをすべきではないでしょう。このことわざは、同じくチェコ語のことわざの「ライオンの巣に入っていく」と同じ意味です（これもやはり悪い思いつき）。「あえて大変な状況の中に足をふみ入れる」という意味で、命の危険さえあるということになります。でもだいじょうぶ。チェコにはそれほどたくさんの種類のヘビはいません。ヨーロッパヤマカガシ、ダイススネーク、ヨーロッパナメラ、クスシヘビのように毒ヘビではないものばかりで、あなたがヘビを怖がる以上に、ヘビのほうがあなたを怖がるでしょう。チェコにいる要注意の毒ヘビはヨーロッパクサリヘビですが、あなたが十分健康で強ければ、大きなダメージは受けません。噛まれると強烈に痛いものの、命にかかわるということはめったにないようです。

HLADIT HADA
BOSOU NOHOU

はだしで ヘビを
パタパタと ふむ。

HINDI

ヒンディー語

英語にも Empty vessels make the most noise.（空の容器のほうが大きな音を立てる）という似たようなことわざがあります。そして、どちらのことわざも「本当の知識をもっていない人に限って、必要以上に大声で語り、飛び回り、また腕を大きく動かしておおげさな身ぶり手ぶりをする」という意味をもっています。いろんなことを知っている人や、何もかも知っている人は（まだそんな人に会ったことはありませんが）、たいていおだやかで静かで、沈黙を守ります。大切なメッセージは、ほんの少しの短い言葉で伝えることもできるし、今こそという瞬間が訪れれば、沈黙の中にすべてを語ることができるのです。

अधजल गगरी छलकत जाए

水が半分しか入っていない壺のほうが水がよくはねる。

RUSSIAN

ロシア語

もし、ロシア人があなたに「ザリガニがどこで冬を過ごすか、教えてあげよう」と言っても、別に、自然界のめずらしい出来事が好きで興味が甲殻類にまで及んでいるあの動物学者、デイヴィッド・アッテンボロー氏の世界にあなたを招こうとしているわけではありません。実際には、事の真相を教えて、お説教するつもりで言ったのです。「私の言うことを、気をつけて聞きなさい」ということです。ドイツ語にも同じ意味の言葉があり、似たような水の中の生き物が出てきます。それは、誰かに「カエルの巻き毛がどこにあるか教える（＝自分の能力を見せつける）」というものです。ところで、ザリガニは、凍るほど冷たい水に耐えることはできません。いつも川の流れの中に棲み、水面付近が凍る時期には底のほうにもぐります。ザリガニはとっくに、どこで冬を過ごせばいいかを知っています。ですから、ザリガニには冬をどこで過ごすか教えてあげる必要はないのです。

Я покажу ему, где раки зимуют

ザリガニが どこで 冬を過ごすか、
教えてあげよう。

GERMAN

ドイツ語

タップダンスをするクマがパーティー会場にいるよ（stepptは「タップダンス」を表わすドイツの方言）。ふつうクマがおどっているところでは、いろんな楽しいことが起きているはずで、この言い回しは「そこはにぎわっている魅力的な場所だ」という意味です。由来は中世にまでさかのぼると考えられています。そのころ、旅のサーカス団は、ふだんは静かな田舎の町を巡っては土地の人たちを活気づけたものでした。タップダンスをおどるクマが人気ものになっていた時代（5〜15世紀には、動物愛護主義者はいませんでした）、人を楽しませるよう訓練された毛のふさふさした大きなこの動物は、楽しい音楽や明るいにぎわいや、あいた口がふさがらないほどのおどろきに囲まれたことでしょう。ところで、実は野生のクマも、誰も見ていなくても、すばらしいダンスをおどることがあるんですよ。

DA STEPPT DER BÄR!

あそこで クマが おどっているよ！

DANISH

デンマーク語

　もし、ペリカンを吹き飛ばして半分にするとしたら、とんでもない風です。デンマークはとても風が強くて、人も猫も犬もあちこちで吹き飛ばされているのでしょうか？　そう言ってもいいくらいです。実際には、デンマークは、その緯度の高さから考えると気候がおだやかなほうです。けれども、国土は海に囲まれていて、海から吹いてくる強烈な西風は、時にデンマークの一国が必要とする電力量の140％を発電するほど、風力発電のタービンを回す力があります。ですから、このことわざには十分納得がいきます。おまけにデンマークには、ニシハイイロペリカンという最大のペリカンが棲んでいるからなおさらです。この大きな鳥は、羽を広げると3.3m以上もあり、また、飛ぶには、とてもとても重いのです。

Det blæser en halv pelikan

ペリカンを半分に吹き飛ばしている。

TURKISH

トルコ語

このことわざには、私たちは次第に仲間同士で似るようになり、まわりの人たちから学びながら成長していくという意味がこめられています。自己啓発書作家のジム・ローン氏は「あなたは、最も一緒に過ごす時間の長い5人を平均したような存在だ」と言っています。もし、これを信じるなら、あなたにとってその5人とは誰なのかを、よく考えてみる必要があります。良くないふるまいや不愉快な気分は伝染しやすいものです。「良くない」人たちの多くは、良くない仲間を通してそうなってしまうのです。望もうと望むまいと、私たちの決断や自己評価や思考のパターンは、一番近くにいる人たちの影響を受けてしまうものです。それは、ブドウであっても、人間であっても同じです。

ÜZÜM
ÜZÜME BAKA
BAKA
KARARIR

ブドウは お互いを
見ながら
熟す。

ARMENIAN

アルメニア語

この表現はもともと「イライラさせないで!」という意味です。誰かがイライラするような質問をやめないときや、あなたの気持ちを逆なでしようとしているときに、冗談めかして使います。目をギラつかせて、からかうような視線を投げかけてくる人には気をつけましょう。そんな人は決まって、たいして意味のない質問を熱心にしてきたり、頭が痛くなるような理屈を振りかざしてくるものです。そんなとき、その誰かはあなたの頭にアイロンをかけているのです。皮肉なことに、アイロンかけそのものは、スチームの静かな音と洗いたてのコットンの香りで、そんなイライラを落ち着かせてくれます。

Գլուխս մի՛ արդուկիր

私の頭に アイロンを かけないで。

NORWEGIAN

ノルウェー語

このことわざはほかのスカンジナビアの言語にもみられ、いろいろな意味で使われています。多くの場合、英語のTo get caught red-handed.（赤い手でつかまる＝現行犯でつかまる）、Getting caught with your trousers down.（パンツを下げたところを見られる＝不意打ちをくらう）などと同じような意味です。また、実際には何も悪いことをしていなくて、ただ不運にも望ましくない状況にとらわれてしまったという意味にも使われます。完全に困ってしまったり、計画がダメになってしまった人を指すこともあります。この言い回しは、むかしデンマークでお金を盗んだ郵便配達人の事件に由来があります。彼は、金庫の中に彼のあごひげが入っていたことで、「絶対に金庫にさわっていない」と言っていた主張をくつがえされて自白に追いこまれました。もし、あなたがあごひげを生やしていても、この点では、何の良いこともないかもしれません。ひょっとするとあなたの犯罪履歴はすでにチェックされているかもしれませんよ。

BLI STÅENDE MED SKJEGGET
I POSTKASSEN

あごひげが　郵便受けに
はさまってしまう。

POLISH

ポーランド語

ポーランドでは、このことわざを「話してもしかたがない」と言いたいときに使います。私のサーカスではなく、私のサルでもないというのは、「私の問題ではない」という意味です。ちょっとユーモラスに言うと、相手にあなたがその問題から「手を引く」ことを不満げに伝えたいときに使えます。たとえば、誰かにその考えはひどいと認めさせようとしても、相手が聞く耳をもたないとき、あなたは「それは私のサーカスではないし、私のサルでもない。好きにしたらいい」と言い放ち、冷ややかにその場から去ってしまえばいいのです。このことわざは、ポーランドの民話に由来する古いことわざではなく現代のものですが、古いものに劣らずチャーミングだとみなされています。

nie mój cyrk,
nie moje małpy

私のサーカス
ではないし。
私のサルでもない。

FARSI

ペルシア語

ちょっと怖くて、興味をそそられる言い方です。ペルシア語のことわざの多くは、他言語に訳されるとほとんど理解できなくなりますが、これもそのうちのひとつです。直訳では、たいていの人が目をそむけたくなり（あるいは、食欲を失い）ますが、ペルシア語を話す人々にとっては、愛情の表現なのです。「あなたのレバーをいただきます」とは、深い愛着と愛情とを表現する言い方で、家族やごく親しい友人など、特に愛し合っている人たち同士の間で使われます。それは「あなたのためなら、何でもする」「心から愛している」、もしくは「食べてしまいたいくらい、あなたを愛している」という意味になるのです。

jeegaretō bokhoram

あなたのレバーをいただきます

SWAHILI

スワヒリ語

スワヒリ語圏の人たちはアフリカ東部の広大な湖沼地域に住む民族集団です。そして、スワヒリ語はバントゥー諸語のひとつで、英語に次いで約7000万人の共通語として話されています（ただし、話し手の多くはそれぞれの部族語を母語としています）。このことわざは「長く苦しい旅のあとでも、海の水は渇きを癒してくれるものではない」という意味で、さらに、海の水は裕福な人たちの富にもたとえられます。その富は、貧しい人たちを助けるためのものではないため、彼らにとってはただながめるだけのもので、何の役にも立たないからです。ヴィクトリア湖のような大きな湖（アフリカの中で一番大きい湖）のあるアフリカ大湖沼地域に住む人々は、インド洋から遠く離れたところに住んでいながら、塩辛い海の水にくらべると湖の水は甘い味がするということを知っています。

MAJI YA BAHARI NI KWA AJILI YA KUTAZAMA

海の水は、
ただ ながめるため
だけのもの。

COLOMBIAN SPANISH

コロンビア・スペイン語

ことわざとはふしぎなもので、そこに書かれている個々の単語の意味からは理解できないことがあります。重要なのは、部分よりも全体です。この表現は、信じられないかもしれませんが「猛烈に愛している」という意味です。なぜそんな意味になるのか、考えてみましょう。郵便配達員は、毎日たくさんの手紙や小包や、そのほかいろんなものを持って、長い距離を歩きます。だから、ブーツのような丈夫な靴やくつ下をはいているはずです。でも、あちこち歩き回る間にくつ下はもたつき、つま先のあたりでくしゃくしゃになって、ブーツの中に飲みこまれてしまいます。そんなふうに、ある人が愛情におぼれ、支配され飲みこまれていってしまう、そんな感じを表わしているのでしょう。たぶん。

TRAGADO COMO MEDIA DE CARTERO

郵便配達員の
くつ下の
ように
飲みこまれる。

IGBO

イ ボ 語

　この独特のことわざは「いったい誰がこの難問を説明できるだろうか」という内容を、おおげさに気取って言ったものです。イボ語は、ナイジェリア国内のイボ人を中心に約1800万人に話されています。けれども、方言が20以上もあるため、実態はかなり複雑です。イボ語のことわざは、イボ文化の中心であり、イボ文化を伝える大事な手段です。ですから、かしこまった場でも、気のおけない仲間とのおしゃべりや日々の会話の中にも、ことわざがいくらでも見つかります。ナイジェリア・イボ・コミュニティ協会によると、イボ人はことわざをめったに説明しません。どんな意味かは、聞き手が知っていなければならないのです。ナイジェリアの作家・詩人である、チヌア・アチェベ氏は、かつてイボ語のことわざは「言葉にかけて食べるパーム油（＝言葉の調味料）」だと言いました。

A MA KA MMIRI SI WERE BAA N'OPI UGBOGURU?

カボチャの 茎の中に
どんなふうに 水が 入っていくか
誰が
知っているでしょう？

FILIPINO

フィリピン語

これは、フィリピン人が何かまったく思いがけないことが起きておどろいたときに「なにこれ!?」という意味で使う間投詞(かんとうし)です。たとえばつま先をぶつけるとか、やけどするほど熱いか凍るほど冷たいシャワーの水に当たるとか、想像もできないニュースを聞いたときなどです。馬自体も、とてもおどろくべき動物です。馬には3つのまぶたがあり、立ったままでも眠ることができます。ある種(しゅ)の馬は160kmも休みなく走り続けることができ、記憶力は象と同じくらい良く、一度仲良くなったらあなたを絶対に忘れることはありません。最後に、もしその馬がグレーではなくピンク色の肌をした希少な白毛馬(しろげうま)であれば、日光から保護するために日焼止めを塗る必要がありますよ。

Ay! Kabayong buntis!

わあ！馬が妊娠している！

AROMANIAN

アルーマニア語

このことわざは、英語のOne swallow does not a summer make.（一羽のツバメだけが夏を運んでくるのではない）とほとんど同じ意味です。これは、渡り鳥のツバメが、毎年夏の初めに、時計仕掛けのように戻ってくることからきています。もともとは、ギリシャの哲学者アリストテレスの、こんな言葉から生まれました。「ツバメが一羽来ても夏とは言えず、一日だけの晴天で夏になることもない。それと同じで、ただ一時の幸せが、その人を丸ごと幸せにするわけではない」。彼がたとえようとしたのは、こういうことです。「たとえ重要そうに見えても、ひとつの現象だけでは全体を判断できない」。英語のことわざもアルーマニア語のことわざも、それを警告しているのです。ですから、ツバメを一羽見たからといって、植物を植える時期や天候について、先走って結論を出すのはやめましょう。

primuveară nu s-adutsi
mash c-ună lilici

一輪の花だけが　春をつくるのではない。

著者略歴

エラ・フランシス・サンダース

必然としてライターになり、偶然イラストレーターになった。現在はイギリスのバースに住んでいる。猫は飼っていない。彼女の最初の本「Lost in Translation: An Illustrated Compendium of Untranslatable Words from Around the World」(邦訳『翻訳できない世界のことば』創元社刊)は、ニューヨークタイムズ・ベストセラーになり、そしておそらく皮肉なことに、たくさんの国で「翻訳されて」刊行されている。あまりの反響に、彼女は今何が起こっているのかまだよくわからないが、どうやら今のところはOK。

ホームページ：ellafrancessanders.com
そのほかのソーシャルメディアにも出没。

<div align="center">謝　辞</div>

　今はもう私のエージェントではないエリザベス・エバンスに感謝してもしきれません。この本の企画をはじめる前に、悲しくも、彼女は新たな冒険へと旅立ちました。どれだけたくさんあなたが私を助けてくれたか、どれだけ多くのものを私に与えてくれたか、よくご存知でしょう。自分が何をしているのか、ほんのこれっぽっちも知らないような私を全面的に信頼してくれて、本当にありがとう。私の永遠の感謝と愛情だなんて、ちょっぴり変だし期待されていないかもしれないけれど、あなたにはとにかくそれを捧げます。

　私の著作エージェント（Jean V. Naggar Literary Agency）、本当にありがとう。あなた方は本当に良い人たちです。私が床に倒れそうになったとき、そのまま倒れさせてくれたことは幸運でした。そして、あなた方が私に対して本当に寛容でいてくれたことも。

　ジェニファー・ウェルツ、私の最初の本を外国で翻訳出版するにあたって、さまざまな形で間に入って調整してくれて、本当に、ありがとう。

　そして、Ten Speed Pressのチームのみなさん、ありがとう。直接お会いしたことがなかったかもしれませんが、お会いしたらきっと、大いに盛り上がることでしょう。私の手をひいてもう一冊の本を作らせてくれて、見返しについてだとか、そのほかの私のいろいろな質問にもがまんしてくれて、ありがとう。

　ケイトリン・ケッチャム、あなたは神が遣わしてくれた編集者です。今回のプロジェクトを、前回と同様、キラキラ輝くものにしてくれてありがとう。ニコラ・パール、アンナ・レッドマン、ローズマリー・デヴィッドソン、そして、イギリスのSquare Pegのほかのみなさん、近くにいてくれてありがとう。

そして、ほかでもない私の家族。
それから、ヴィンセント。

ありがとう。

訳者あとがき

　外国語というと英語を一番に思い出してしまいます。ところが、この英語圏からやって来た書物を読むと、外国語は英語だけではなく、この地球上にいかにさまざまな言語が存在するかということに気づかされます。言語は、わたしたちの頭の中に広がる広大な概念の世界です。言語の数だけ、それぞれの世界観があり、歴史や文化に根ざす表現があることを、この本を通して強く感じました。その驚きを、読者の方々と共有できることを願っています。

　翻訳にあたって深い洞察とアドバイスをいただいた島村栄一さん、いつも前向きに作業をサポートしてくださった創元社の内貴麻美さん、そのほか、お力を貸してくださったすべての方々に、この場を借りてお礼を申し上げます。

訳者略歴

前田まゆみ（まえだ・まゆみ）
絵本作家、翻訳者。京都市在住。
神戸女学院大学で英文学を学びながら、洋画家の杉浦祐二氏に師事。
著書に『ライオンのプライド　探偵になるくま』『幸せの鍵が見つかる　世界の美しいことば』（創元社）『野の花えほん』（あすなろ書房）など、翻訳書に『翻訳できない世界のことば』（創元社）『もしかしたら』『だいすきだよ　おつきさまにとどくほど』（パイ・インターナショナル）などがある。『あおいアヒル』（主婦の友社）で、第67回産経児童出版文化賞・翻訳作品賞を受賞。

誰も知らない世界のことわざ
2016年10月10日 第1版 第 1 刷発行
2024年 5 月10日 第1版 第10刷発行

著者／イラスト　エラ・フランシス・サンダース
訳者／日本語描き文字　前田まゆみ
デザイン　近藤聡、中野真希（明後日デザイン制作所）

発行者　矢部敬一
発行所　株式会社 創元社
〈本社〉〒541-0047 大阪市中央区淡路町4-3-6　Tel.06-6231-9010 Fax.06-6233-3111
〈東京支店〉〒101-0051 東京都千代田区神田神保町1-2 田辺ビル　Tel.03-6811-0662
https://www.sogensha.co.jp/
印刷所　図書印刷株式会社

©2016, Printed in Japan
ISBN978-4-422-70105-9
落丁・乱丁のときはお取り替えいたします。

JCOPY 〈出版者著作権管理機構 委託出版物〉
本書の無断複製は著作権法上での例外を除き禁じられています。複製される場合は、そのつど事前に、出版者著作権管理機構（電話 03-5244-5088、FAX 03-5244-5089、e-mail: info@jcopy.or.jp）の許諾を得てください。

本書の感想をお寄せください　投稿フォームはこちらから▶▶▶

THE ILLUSTRATED BOOK OF SAYINGS by Ella Frances Sanders
©2016 by Ella Frances Sanders

Japanese translation rights arranged
with Ella Frances Sanders c/o The Jean V. Naggar Literary Agency, Inc., New York
through Tuttle-Mori Agency, Inc., Tokyo

本書の日本語版版権は、株式会社創元社がこれを保有する。
本書の一部あるいは全部についていかなる形においても出版社の許可なくこれを使用・転載することを禁止する。